	Ĭ													 				 			
														 			٠	 			
												,									
																					, .
													* *								
,																					
		٠				1	š											 			

			*

	1		10 = 10		П	77 14				=				II 777	
+															
+													+		
			Mrs. N.				days of the	2 30 15			A. John				

	e de la companya del companya de la companya del companya de la co		